Shou Shanshi Ming Jia Jue Huo

寿山石
名家 / 绝活

陈　达
刻文玩

福建美术出版社　编

U0125070

海峡出版发行集团
THE STRAITS PUBLISHING & DISTRIBUTING GROUP | 福建美术出版社
FUJIAN FINE ARTS PUBLISHING HOUSE

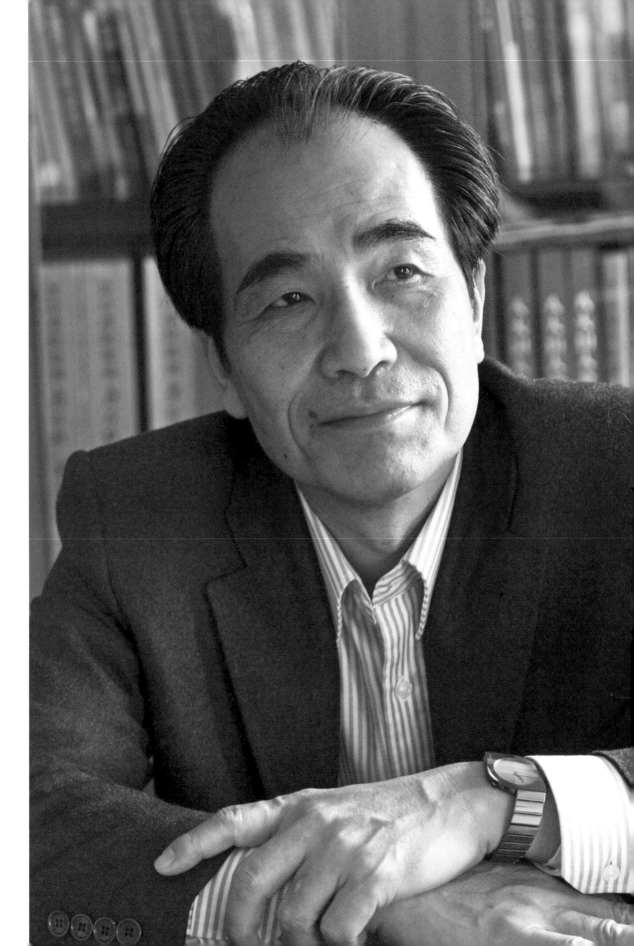

作者简介

　　陈达，1949 年生，福建福州市人。1966 年从师于谢义耕、陈子奋、潘主兰先生，学习书画篆刻艺术，1967 年随冯力远先生学习竹刻及三代古文字，所刻作品颇具古风，尽显儒家风范。曾多次参加全国、省、市书法篆刻展览及国际艺术交流活动。现为中国美术家协会会员、中国书法家协会会员，现任福州市书法协会副主席。

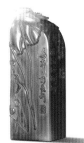

CONTENT

目录

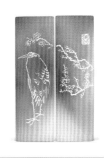

42

71

意料之外，情理之中
——陈达与他的作品

艺术的本源究竟是什么？如果我们从身边的事物，或者从自己本身，一直往上追溯，是不是可以看到最初的样子？也许就如陈达的客厅有一副启功老师所书的对联："会心处正不在远，非其人未可与言。"

意料之外的石头

有一方《金鱼》的寿山石薄意在业界被称为"意料之外的石头"。这块石头有瑕疵，一般的处理方式就是把瑕疵挖掉。很多人看过之后，因为考虑到挖掉瑕疵之后，石头太薄，无法雕刻，因而放弃了。但是陈达却别出心裁，巧夺天工地把瑕疵处理成了金鱼身上的斑点，让瑕疵反而成为了作品的特色。

"因材施艺"是陈达几十年的艺术生涯里始终坚持的一个原则。

有一部分人，拿到一块石头，就往自己专长的方向雕刻。结果，也许把适合雕刻花果的石头雕刻成了观音。当然，娴熟的手艺表现出来的艺术，在观赏性上有值得肯定的地方，但是如果从艺术创新的角度来看，却总是少了那么一点点。

陈达则一直在突破自己。

他首创了很多寿山石雕刻形式，比如将石头处理成扇形，在上面刻薄意、博古图案，很多人模仿这种形式。他还首创了立体博古的雕刻方式，赢得了业内的一致喝彩。

他说：没有两块石头是一样的，每一块石头都有它自己的形状、色泽和肌理。如果你懂得尊重它，就会发现每一块石头都是可以被塑造的，一定会有一种器物是最适合用这块石头来表现。这其实并不难，难的是我们要突破我们自己的观念，别让自己把自己绑住了。

而这，就是陈达在艺术上一直倡导的创新与突破。

因此，几乎每周五晚他都会和弟子或同道朋友聚会，一起讨论近期的创作，互相提点。如果哪位弟子或朋友有创新的点子，他会高兴得像个小孩。

情理之中的艺术

陈达是寿山石这个圈子里的一个"另类"。也可以说他是一个半路上拐弯过来的"改革家"。他认为，寿山石的辉煌得益于石材，瓶颈也正是石材。受到石材的制约，题材也相对有限。如果不改革，一直墨守成规，必然会把路越走越窄。

因此，陈达一直在拓展寿山石的表现范围。

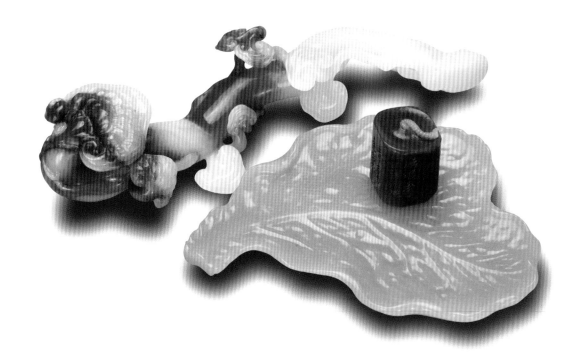

　　一些寿山石不适合用来表现传统的题材，丢了可惜，陈达就创造性地把竹雕的手法、书法的布局等其他艺术领域的形式引入到寿山石雕创作之中。市场证明了他坚持的路是正确的，市场也接受了他"情理之中的艺术"——艺术从本质上来说是相通的，各种流派之间都可以互相学习和借鉴。因此，陈老师的作品一经推出，一时洛阳纸贵，得到了市场的欢迎与肯定，也引发了业内改革的浪潮。

　　对艺术而言，基本功很重要。陈达擅长的篆刻字体有篆书、钟鼎文、甲骨文，寿山石和书法相映成趣、相得益彰。业内有很多仿陈达的作品，但因缺乏书法功底而往往东施效颦。

　　但是，比基本功更重要的是兴趣。只有对艺术有持之以恒的兴趣，才会不断地去创新和突破。就像现在，陈达正思考着如何把寿山石中的传统的东西用其他的艺术形态来展示。

正本清源的生活

　　陈达非常注重个人自身的修养，他常说，功夫在刀外。

　　陈岱是陈达的父亲，早先是福州建筑设计院的一个专家，现在还在使用的福州大梦山游泳池就是他上世纪 50 年代的作品。当年陈岱经常点着煤油灯画规划图纸，保存至今的规划图纸依然线条平直分明、数字清晰可见，字也写得端端正正。

　　陈岱以自己的行动深深影响了陈达，培养了他认真的性格，也开启了陈达的人生之路、艺术之路。

　　陈达的客厅电视墙上挂着一个陶瓷的装饰盘，上面的图案是一只白鹭悠闲踱步于一池青莲旁。"一鹭"与"一路"同声，"青莲"与"清廉"谐音。

　　"一路清廉"，正是陈岱给陈达留下来的家风。

　　路，同在每一个人脚下，不同的人却走出了不同的路，演绎出了千差万别的人生。

　　就像陈达说的，即使是一块普通的石头，只要你愿意，它也一定可以开出美丽的花。

一、雕刻过程详解

1. 留得春光过四时 汶洋石

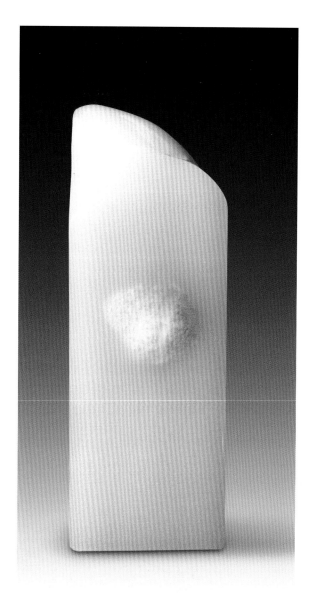

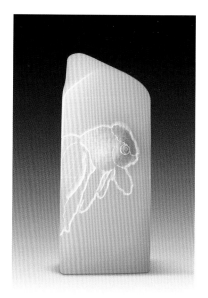

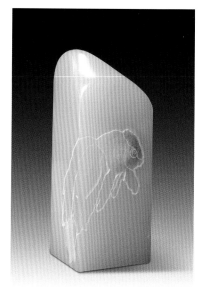

原石

　　原石晶莹剔透。但美中不足，一块瑕疵在石料的中央。

相石、构思

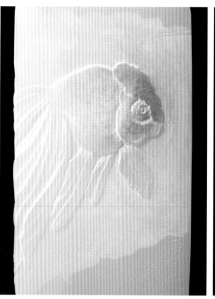

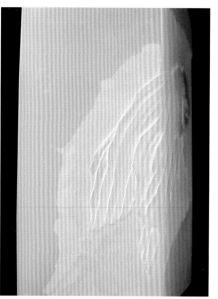

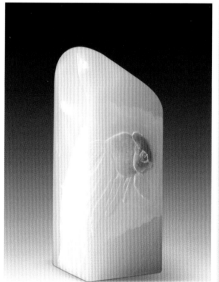

剔底

　　创作者别出心裁地利用瑕疵勾勒出了一只金鱼的形态。瑕疵反而成为作品的闪光点。

　　妙然天成。原来，世上万物，没有绝对的好，也没有绝对的不好。

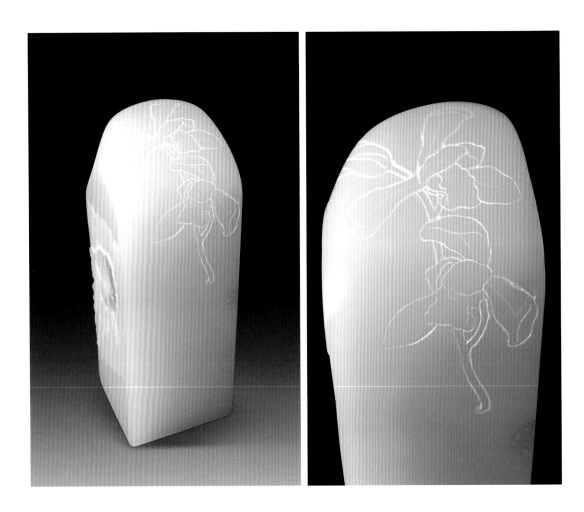

勾勒

　　创作者在每一个角度都给出了想象的空间。这好似中国传统艺术讲究的"留白"。

　　你可以欣赏石章书法，也可以随着金鱼的线条而思绪流动。你甚至可以"看见"那一大片看不见的水……

　　你是不是已经忘记了，那逼真的金鱼头，原来是这块石料上的瑕疵？

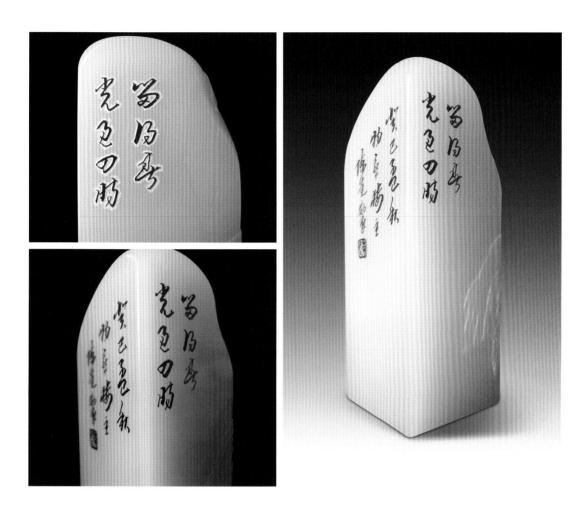

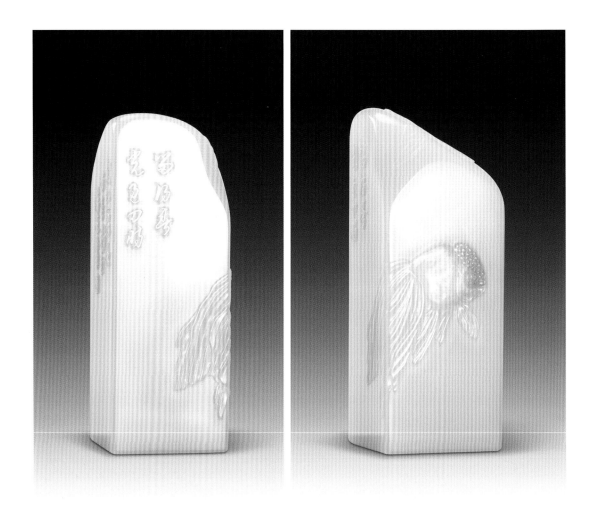

留得春光过四时

汶洋石 2.8×2.8×8cm

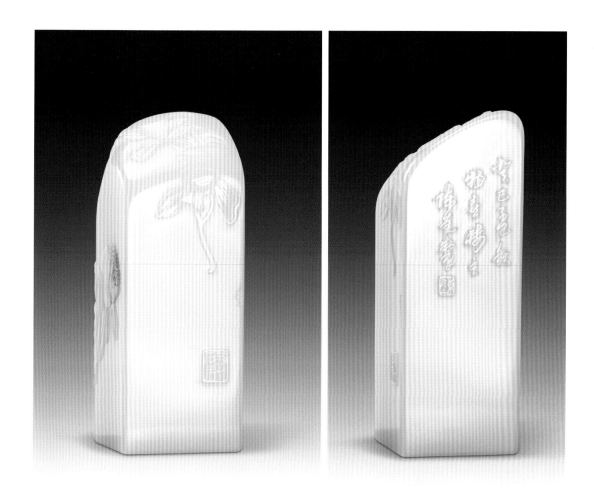

　　在磨光的过程中作者特别强调金鱼尾部的折皱感，不能磨去太多，要留下刀痕，以体现力度与质感。

　　看着成品，我们很难想象那金鱼惟妙惟肖的头部，原来是在创作过程中必须挖掘掉的瑕疵。

　　获得重生的也许不仅仅是这块石料上的瑕疵，还有我们对艺术的态度，对石料的取舍，甚至对创作方向的思考。

　　这件作品的意义，已经超越了作品本身。

2. 春风又绿江南岸 汶洋石

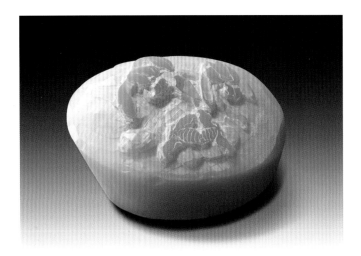

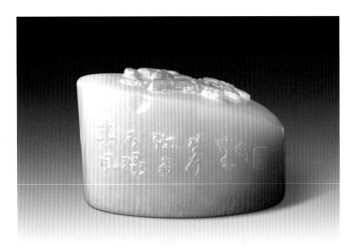

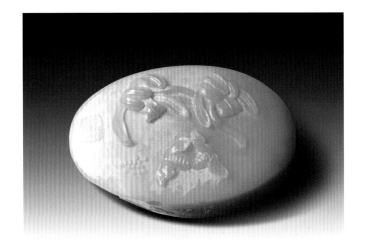

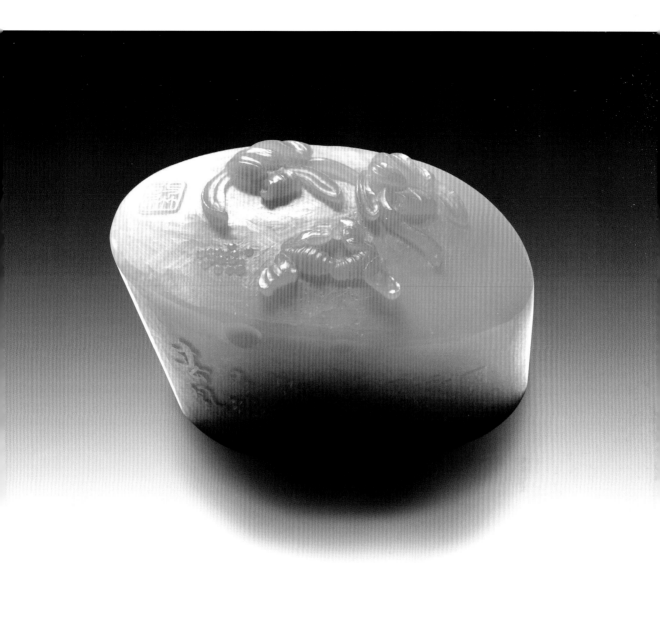

雕刻如同时光，不能回头。

创作者的惜石如金，让创作好像在钢线上跳着芭蕾。

这个时候，创作者丰富的生活经验与大胆想象，就显得弥足珍贵。

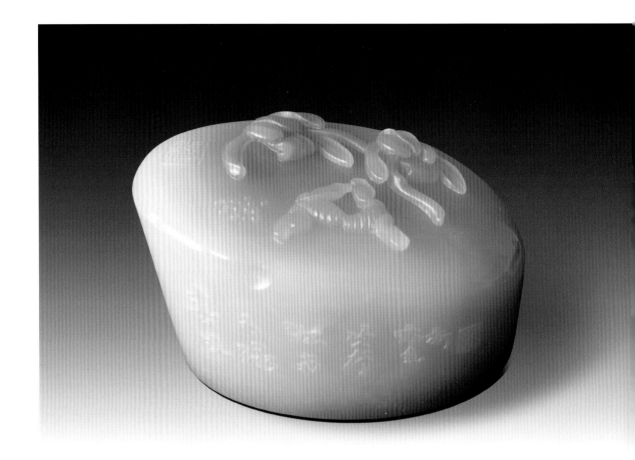

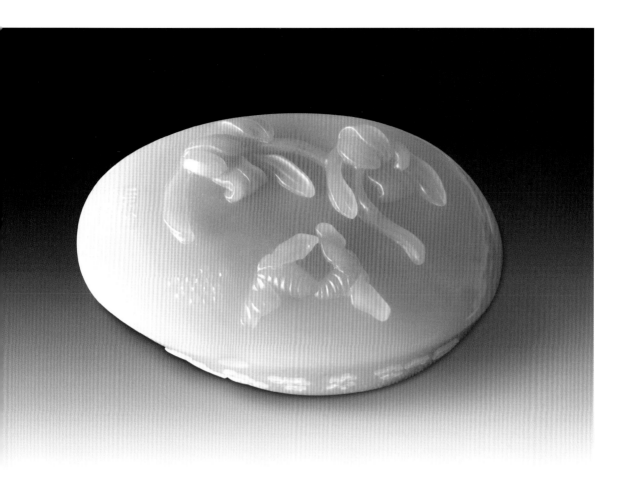

成品

作品最大限度地保留了石料，但是又赋予石料更深的艺术内涵和美好寓意。

花瓣在层层叠叠之间慢慢绽放，书法在金钩银划之间摇曳生辉，充分体现了雕刻与石头的整体统一感。

必须感谢创作者，从另一个层面，让我们理解了赏心悦目。

二、绝活精解——巧雕

1. 世界和平 汶洋石

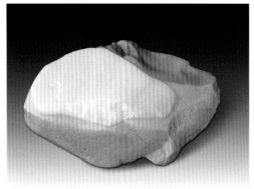

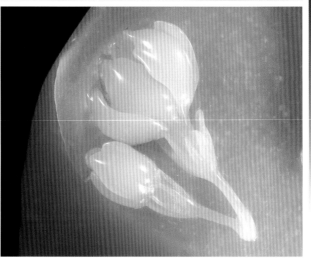

　　对石料的应用和处理，往往能看出一个艺术家的艺术修养和人生态度。

　　借助石料浅薄的白色部分，创作者大胆地雕刻了鸽和含苞的茉莉。

　　虚实方圆的巧妙衔接与过渡，让作品百看不厌。

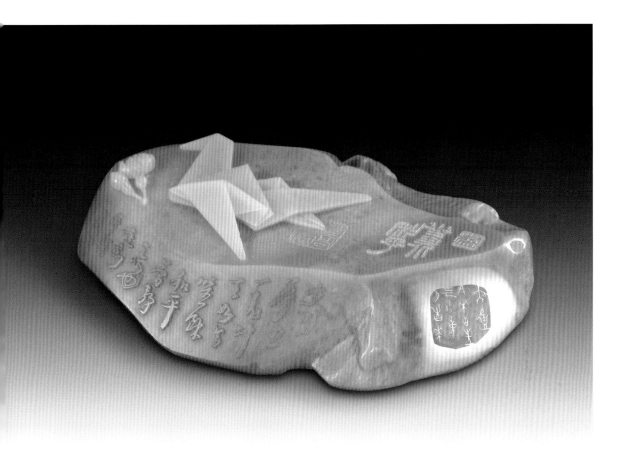

2. 卷轴文字纸镇 汶洋石

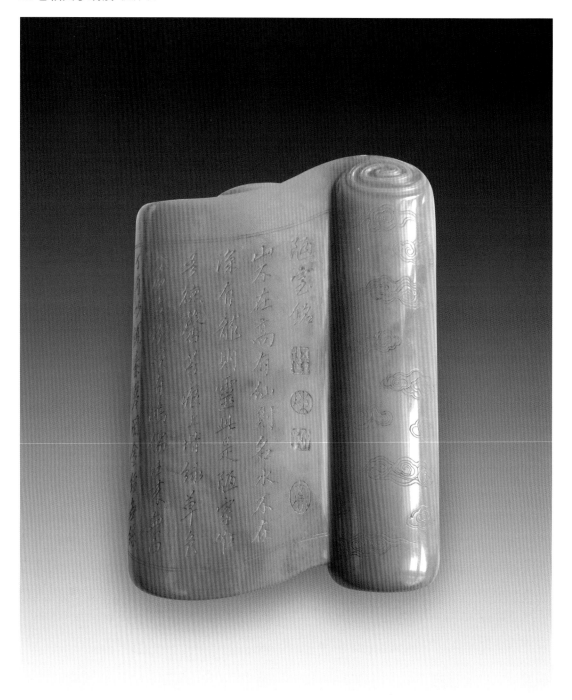

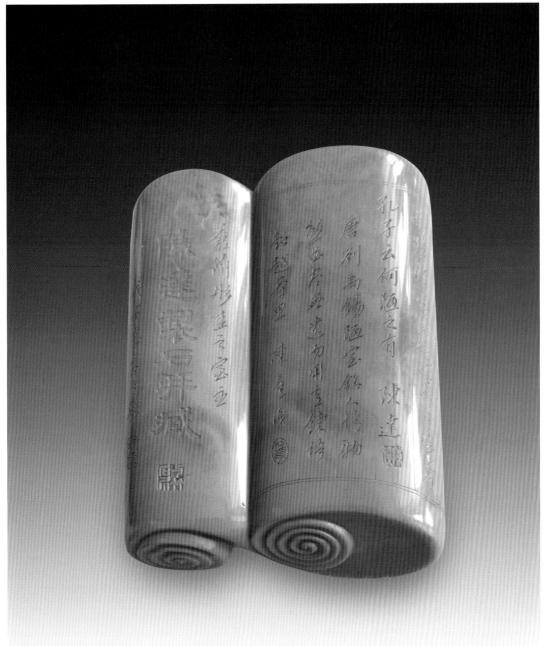

再差的石料，到了真正的艺术家手里，也会因着想象的翅膀
而飞舞出不一样的精彩。

比如这件作品。顺着石料的起伏，顺势而成为打开一半的书简。

而优美的书法和印章又添加了作品的文化修养。

把玩它，只觉得韵律流动，但又意犹未尽。

3. 巧雕蘑菇章 黑白芙蓉石

仿佛是在石头上长出了蘑菇。

色泽的丰富和线条的细腻，让作品逼真动人。

惊叹的不仅仅只有创作者的技巧，更是突破了各种传统观念束缚的创新——这是前人未曾尝试过的印钮方式。

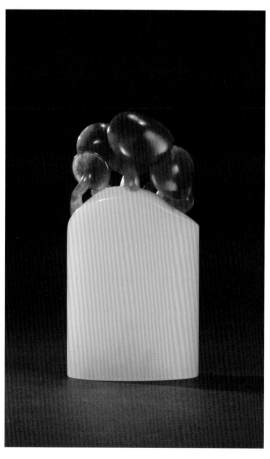
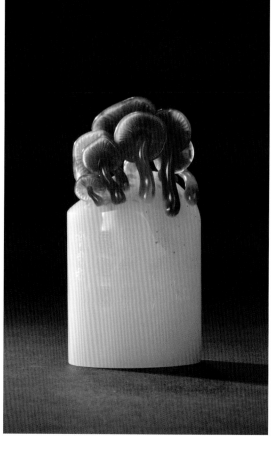

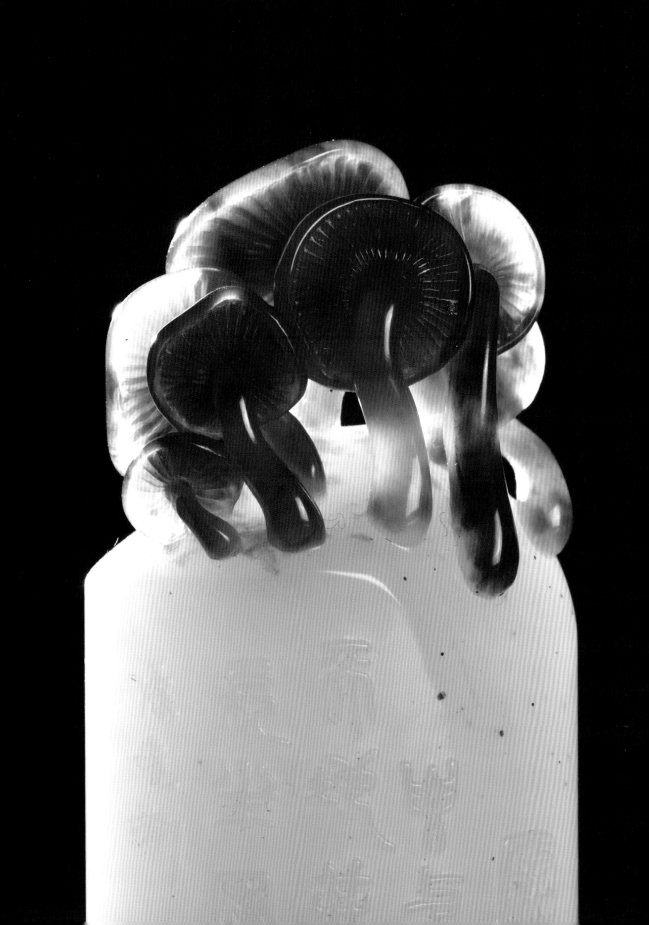

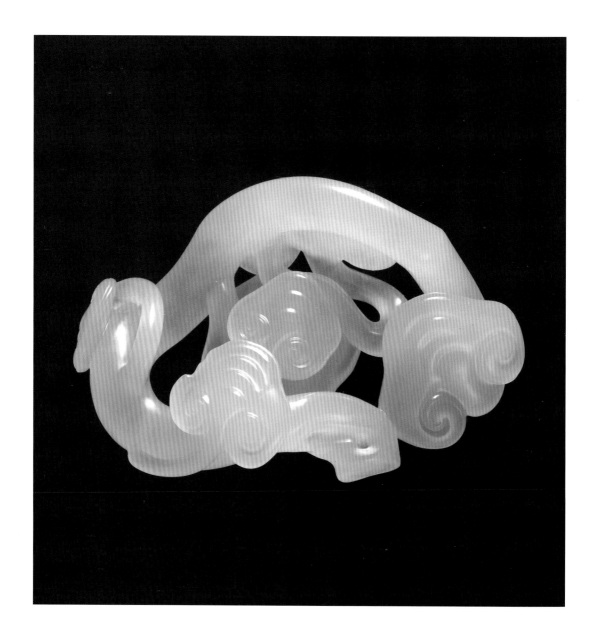

4. 盘芝把件 白荔枝冻石

　　如意是中国传统的吉祥物。

　　然而，创作者在石料上的发挥，突破了传统
的技巧与框架，赋予了如意更多的形态与变化。

　　色泽的深浅与线条的起伏配合得恰到好处。

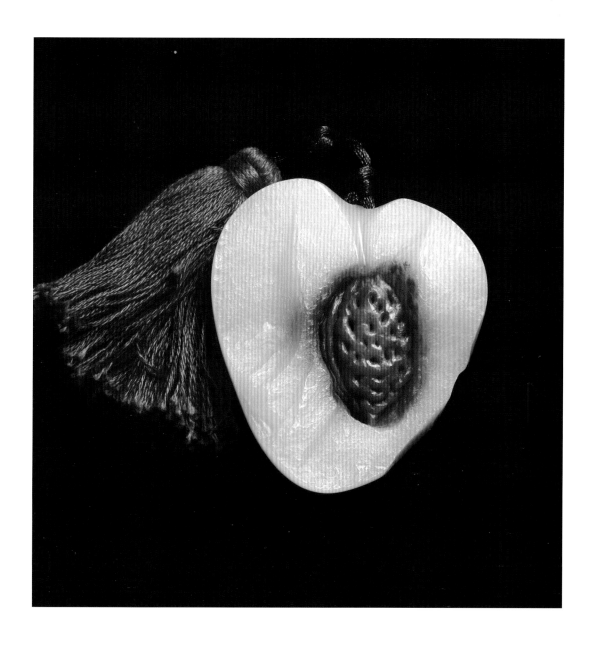

5. 巧雕桃瓣 芙蓉石

　　面对这样巧妙的一件作品，即使赞叹，也显得言语是那样无力。

　　石料的白色部分处理成了桃肉，而杂色的部分则天才地处理成了桃核，桃核边沿甚至还沾着红红的桃肉，仿佛这桃子是真的被咬了一半。这正是作者对生活观察入微的体现。

三、精品赏析

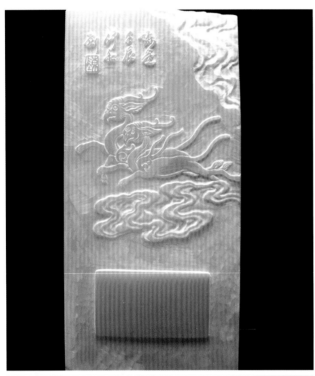

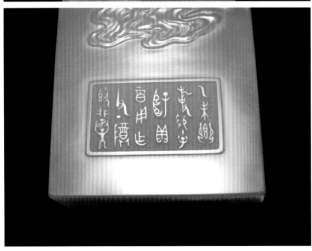

简洁的风格和圆润的色泽，让这件作品在书法和浮雕之间风流写意。

创作者的艺术修养给了作品不一样的生命与活力。祥云的线条优美，瑞兽的仪态大方，呼应着幸福与安康。

而书法的起承转合，正如人生的高低沉浮。

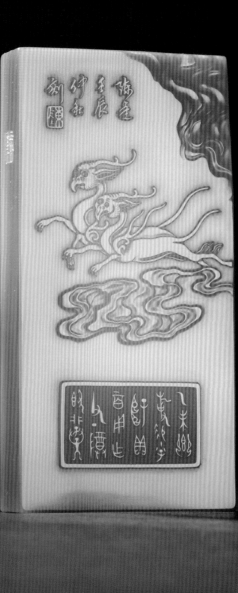

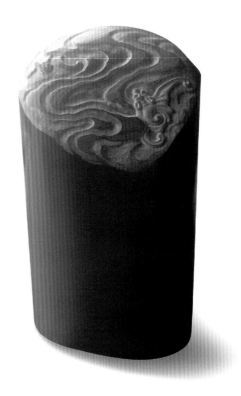

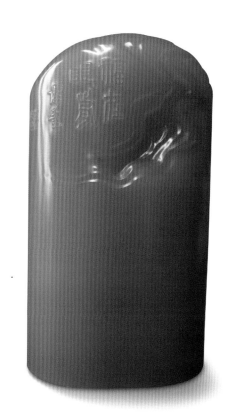

云蝠钮

雅安绿石

　　简约，是简单到极致的美丽。

　　没有多余的线条，通体圆润，只在作品的顶端，浮雕了祥云和蝙蝠。而简单的"福在眼前"四个字，给了观者无尽的遐想。

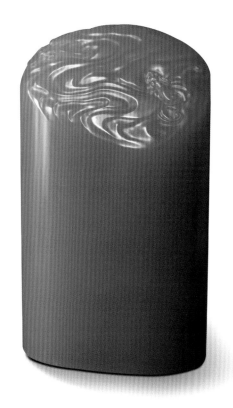

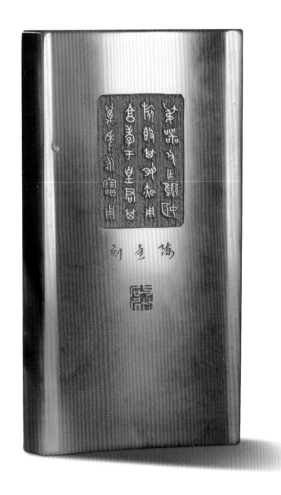

闲中富贵薄意章

芙蓉石

　　不要错以为这是竹雕。

　　借助这块形似竹片的石料，创作者把竹雕的技艺
完美表现。

　　特别是创作者用他高超的技巧，还原了竹片本身
的纹理，再衬以书法的飘逸与潇洒，在花开富贵和难
得糊涂的寓意里，把玩自然而然成为了很享受的过程。

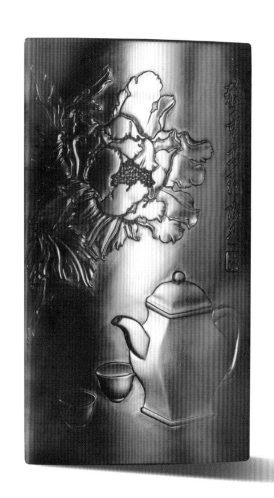

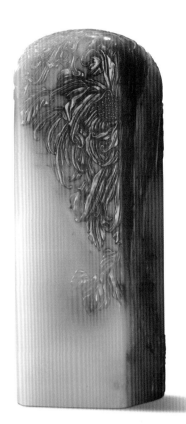

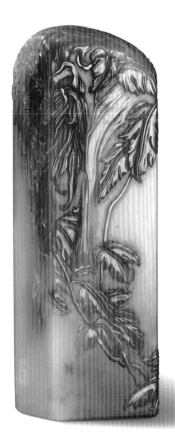

菊花薄意章

芙蓉晶石

对石料的尊重源自于对自身艺术水平的自信。

在想象的基础上，把石料的色泽和纹理延续成了美丽而吉祥的图案。

一层又一层的铺垫之下，在简洁的背后，是满满的祝福。

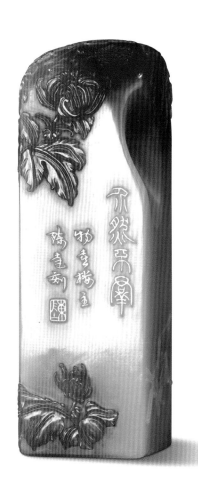

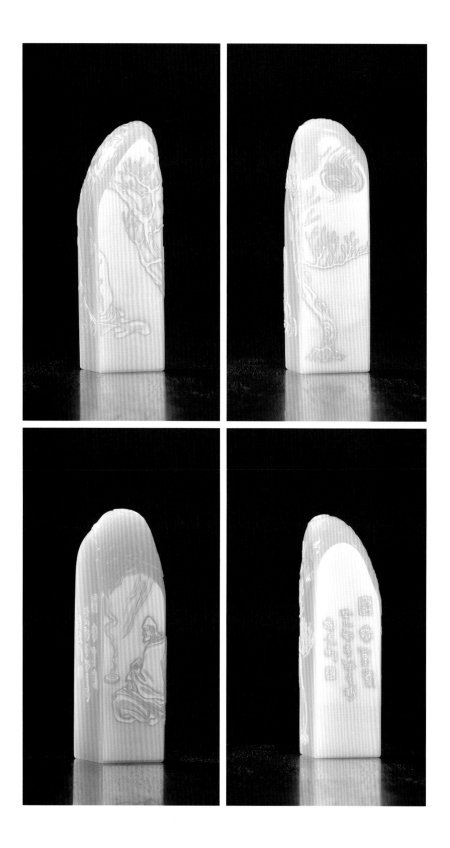

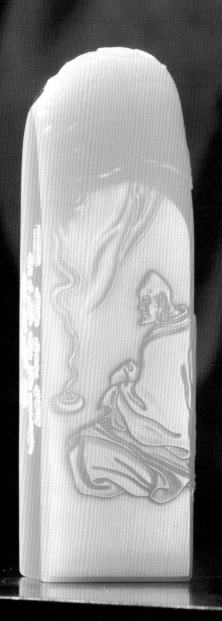

无量寿佛薄意章
汶洋石

　　还未把玩，已有一股淡雅的清香迎面。
　　似有还无。创作者用巧妙的手法，在淡淡的写意中，传达了一种悠远的心态。
　　不仅仅只是老僧在松树下的沉思与凝望。
　　还有那，可意会不可言传的禅意。

了了几笔简约的线条，便营造出了深远的意境。

细节处的夸张与棱角处的细腻，是创作者的艺术追求。

蕴藏在作品中的诗意与想象亦让人赏心悦目。

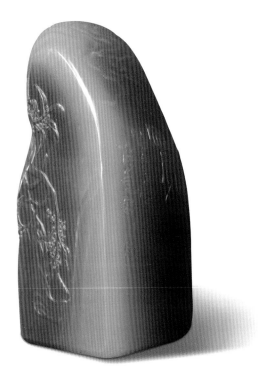

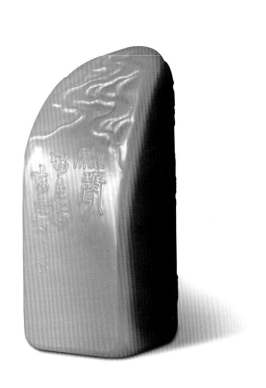

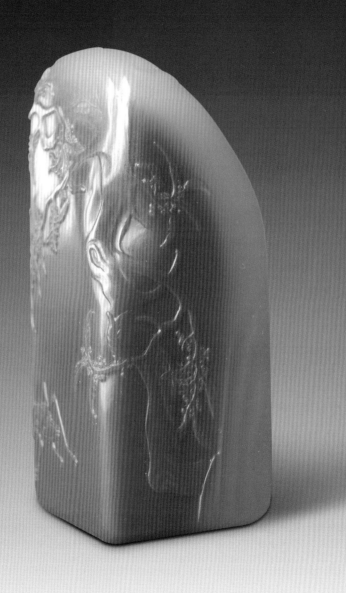

桂花薄意章
水洞高山石

一尘不染薄意章

芙蓉晶石

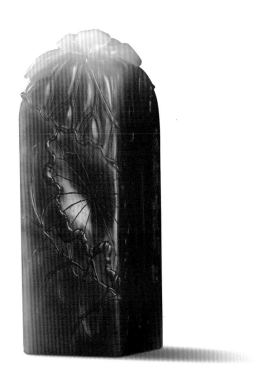
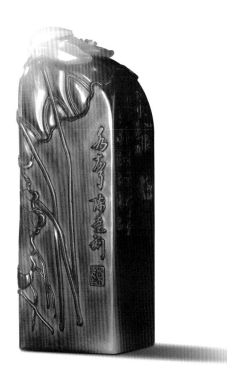

必须注意石料上的那一抹白，必须体会创作者在作品上的无尽写意。

远远地看那一抹白，仿似天上的白云一样的轻盈。

然而细细地把玩，才注意到创作者的匠心独具。顺着那莲柄，顶着一片莲叶，那一抹白不就是不胜凉风的白莲花么？

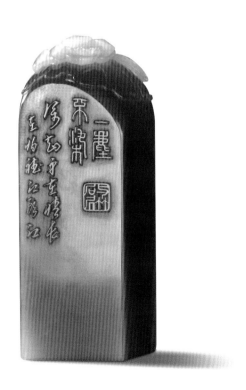

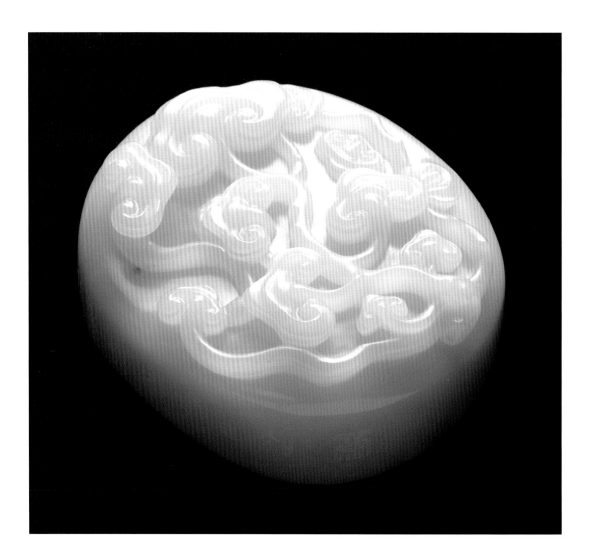

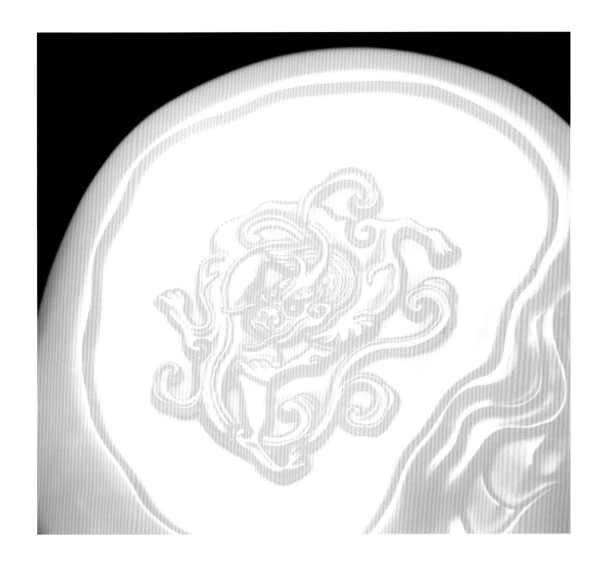

"如雪"浮雕纸镇

白芙蓉石

晶莹剔透又洁白如雪，因此得名"如雪"。

那些如意形状的祥云，那条静静潜伏的瑞龙。

这种文房纸镇不仅仅是艺术，更是在潜移默化着我们的想象
与祝福，让人爱不释手。

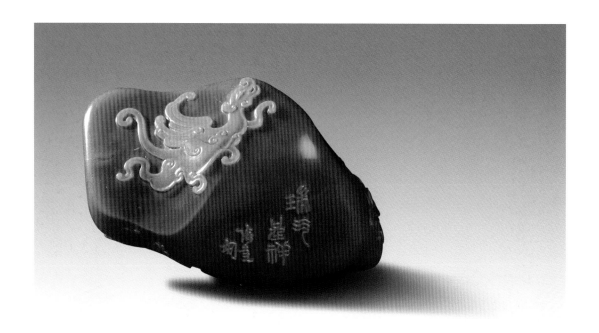

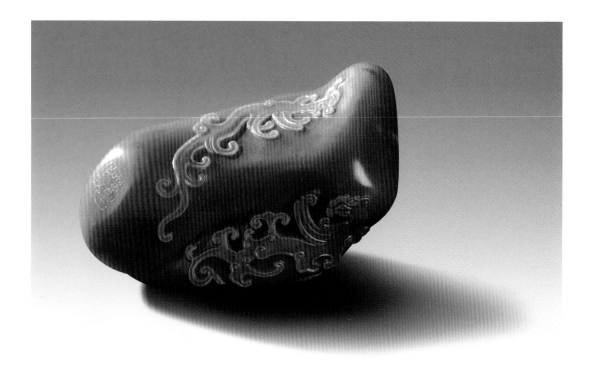

瑞兽薄意

田黄石

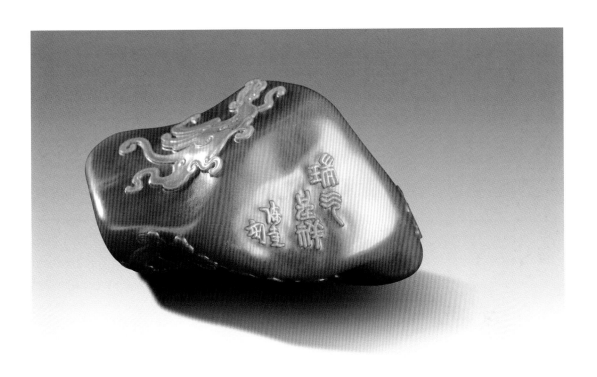

 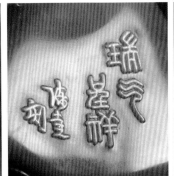 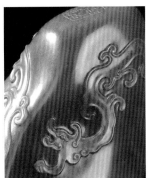

技巧因石而异。对于寸石寸金的田黄，作者为了效果竟剔去了很多的石皮。石主说，这样的创作颠覆了传统对田黄石的刻法。

在石料的每一个侧面，最大限度地利用石料的色泽，浮雕成祥云或灵芝。

所有的祝福，凝结成端庄与大气。

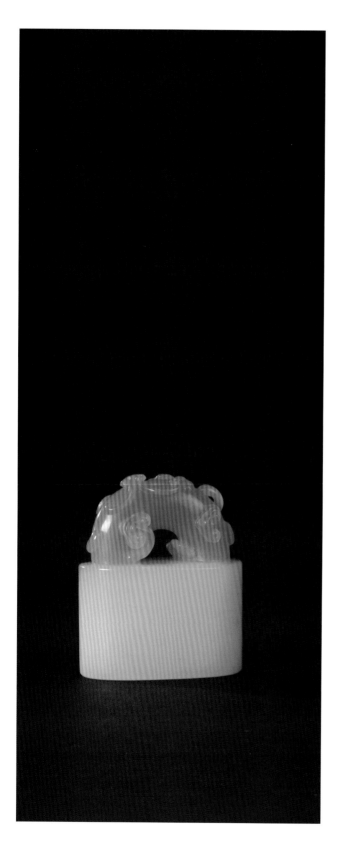

灵芝锁钮

山秀园石

　　古兽安静地趴在石章之上。身上祥云环绕，瑞气奔腾。

　　在创作者的写意之下，色泽闪烁却不妖，线条饱满而安静。

　　而古兽弓起的躯体，好似在迎接着幸福与吉祥的来临。

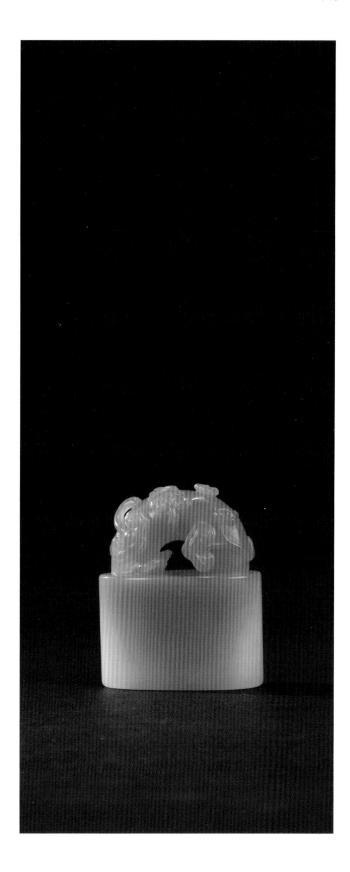

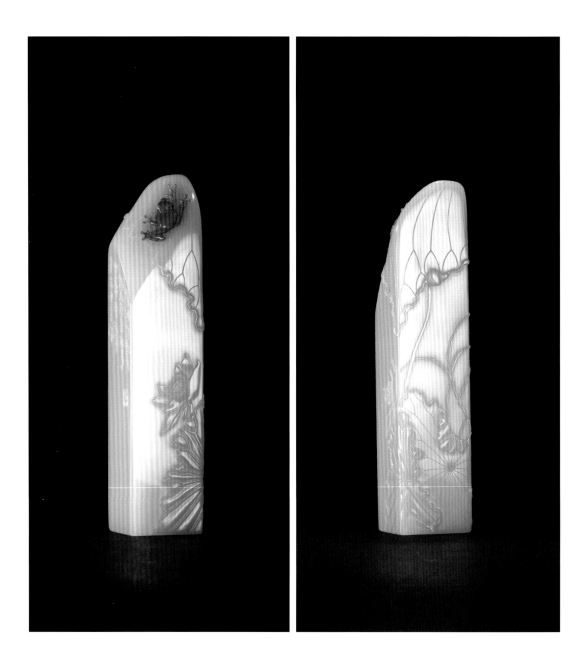

巧雕荷蛙图薄意章

汶洋石

　　仿佛是一幅画，只不过这一次以石料为画布。

　　是那弥漫的莲叶，那盛开的荷花，任凭着淡雅的韵味在石料上荡漾。

　　最可爱的是莲叶上的那一抹，在创作者的想象之下，幻化成了一只因为幸福
而跳跃的蛙。

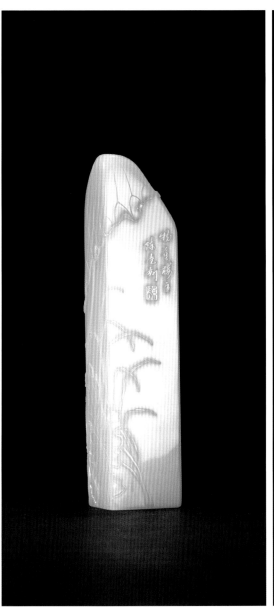

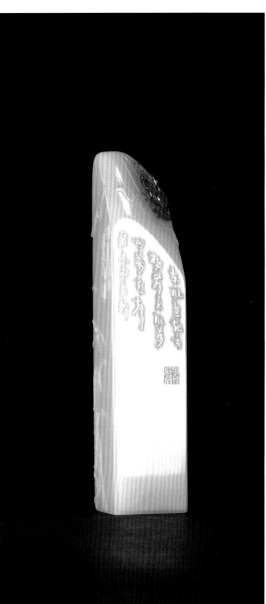

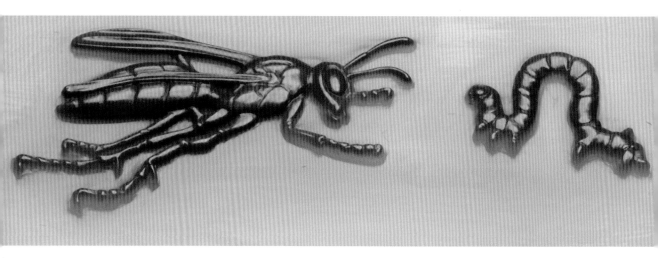

"勇猛精进"薄意章

汶洋石

简单到了极致，反而是最丰富的美。就如清水，平静之下往往暗潮涌动。

又如这件作品，纯粹到了极致，找不到多余的线条与刻画，只有两只可爱的动物趴在石章之上。

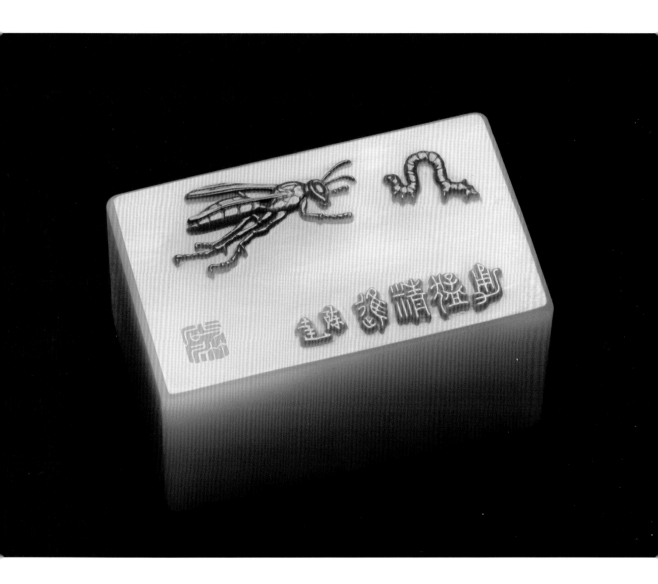

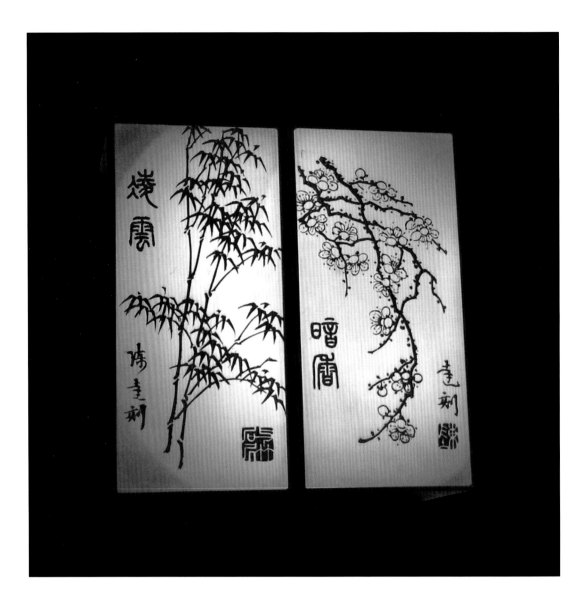

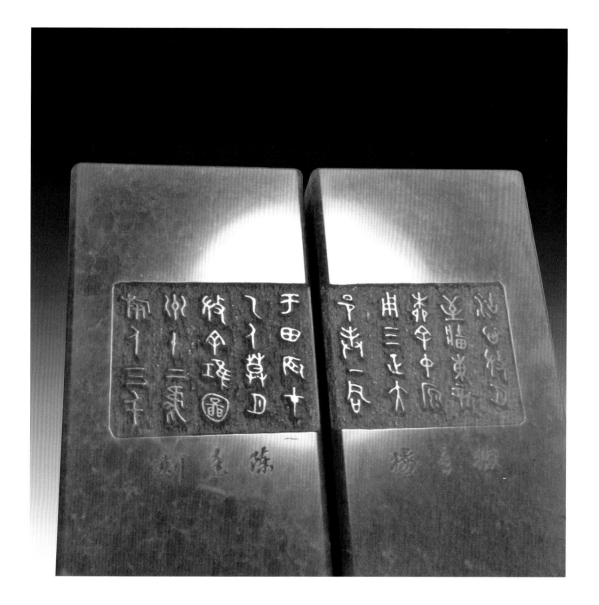

梅竹线雕

灰芙蓉石

　　要有什么样的想象力和艺术功底，才有呈现出如此惊艳的作品。

　　将石料精心打磨成画布一样的精致，再浮雕上如同丹青水墨的画面。

　　无论是疏疏密密的竹、远远近近的梅，还是那些功底深厚的小篆。

　　除了赞叹，还是赞叹。

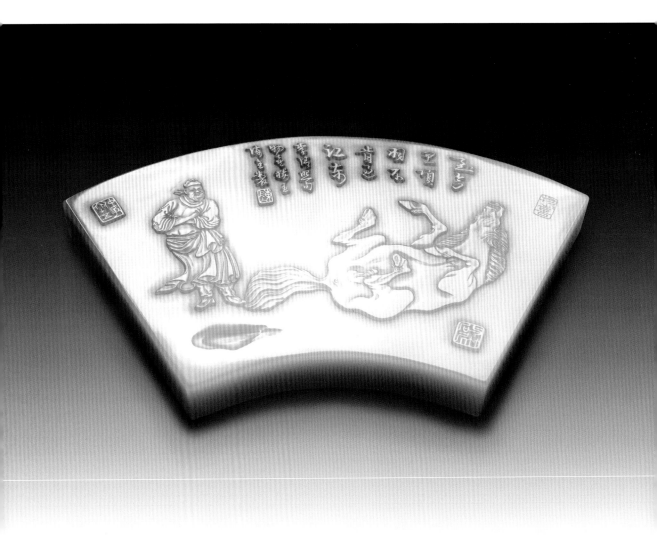

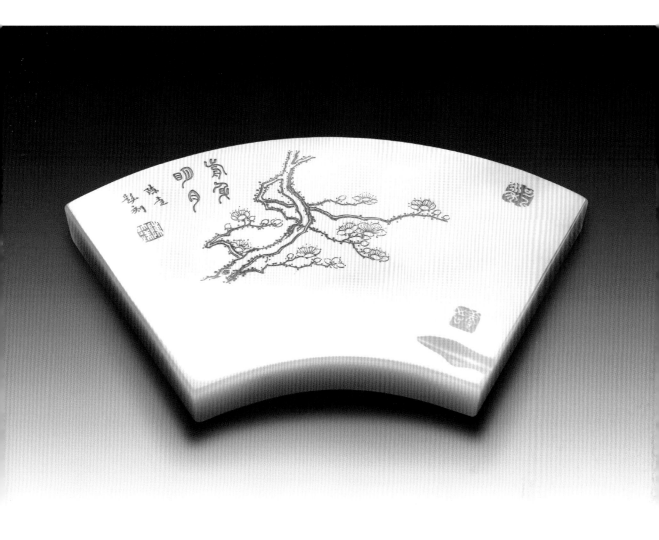

扇形纸镇

芙蓉石

　　中国传统的扇面画与寿山石也能有这样的缘分。

　　在悠闲的游客和打滚的骏马之间，挥之不去的是淡淡的中国工笔画的格局。

　　与文雅相逢。原来，传承文脉的方式，本不该拘泥于一。

"关山难越"薄意章

芙蓉石

干干净净的一块石章，浑然而成一种高贵和儒雅。

可以赞叹创作者的博学，将阳文大胆运用于寿山石刻，却孕育出了别具一格的古朴与大方。

而看似随意的线条之间的起承转合，却勾勒出了吉祥与幸福的模样。

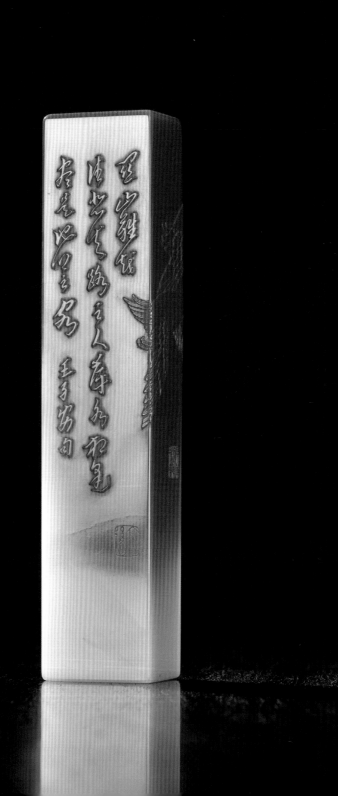

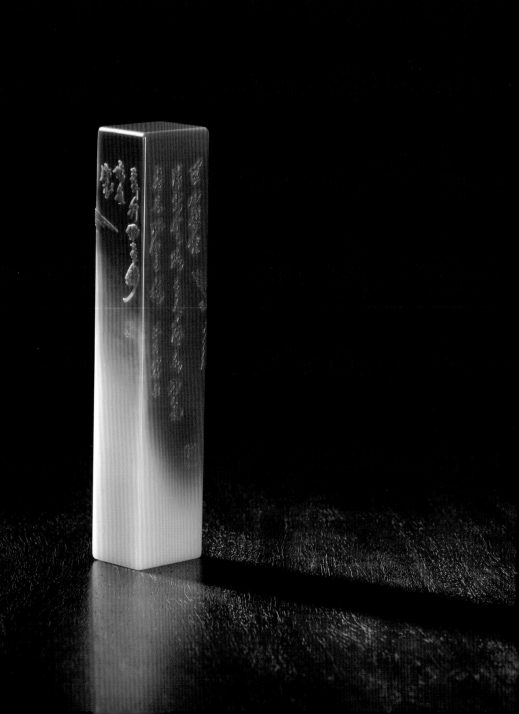

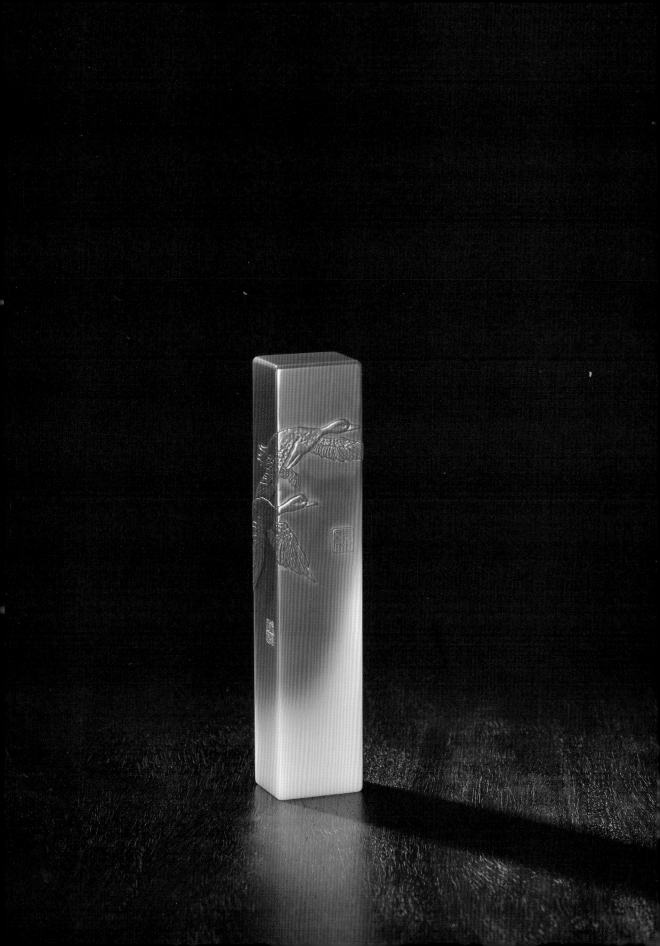

梅花薄意章

黄芙蓉石

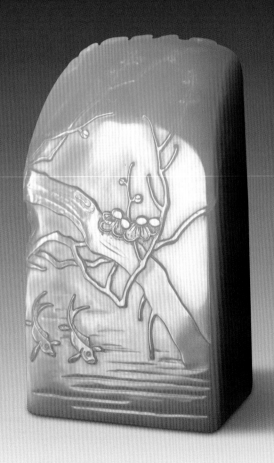

凭借着技巧与想象，原来色泽可以流动得这么绚丽。

鱼的寓意早已升华，在河边那一株梅树的映衬之下，幸福如含苞的梅花待放。

所有的言语都变得苍白：此中有真意，欲说已忘言。

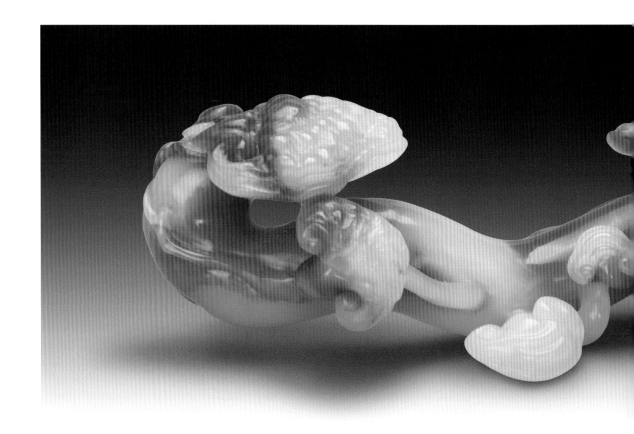

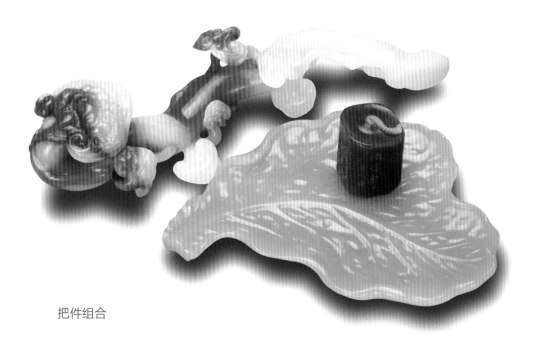

把件组合

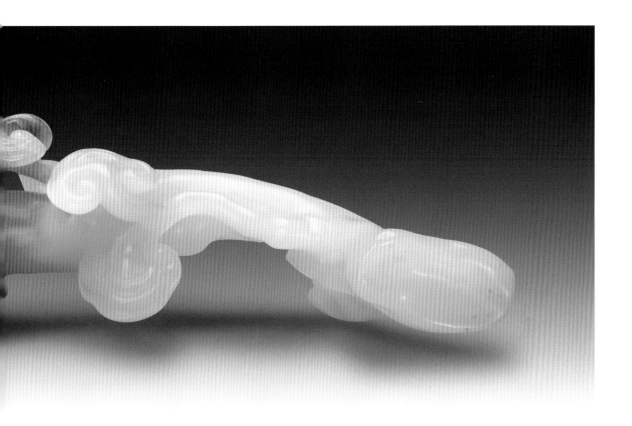

如意灵芝
芙蓉晶石

菜叶
汶洋石

　　凭借着作者的娴熟的技巧和巧妙的构思，让薄薄的石料也能以叶的形态，充满生机与活力。

　　在线条的流动之间，渲染了生动和新生的希望。

　　无论是高贵的"金枝玉叶"，或者是繁衍兴旺的"开花散叶"，抑或者是事业有成的"大业有成"，美好的寓意深远而博大。

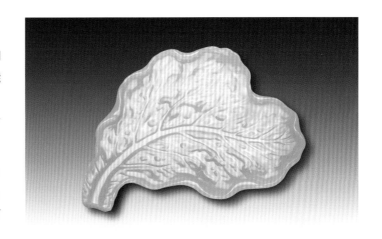

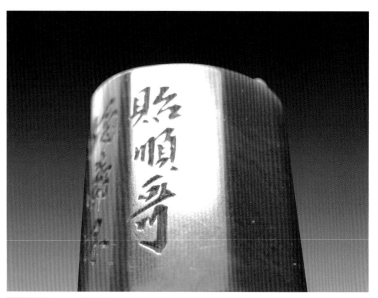

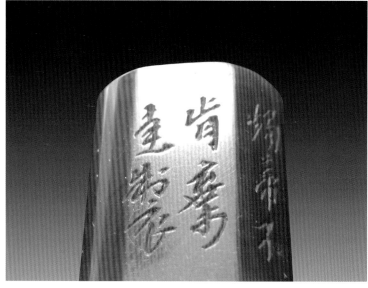

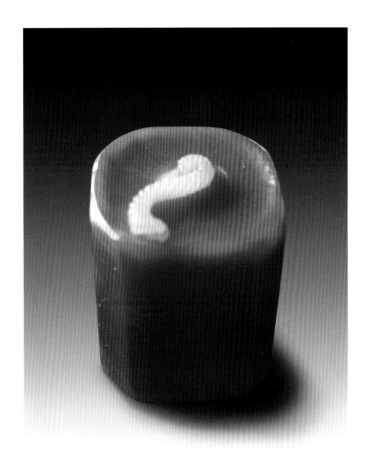

贻顺哥烛蒂
芙蓉石

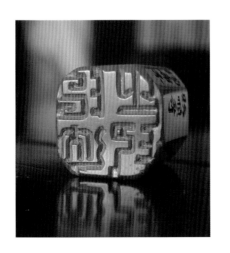

越是民族的，越是世界的；越是传统的，越是有生命力的。

面对着雕刻成蜡烛的石料，你是不是惊叹作者天马行空的想象力？而在石料上显著的"贻顺哥"三个字，有没有让你想起福州的民间故事？

在文化的旗帜下，技巧反而成为了细节，虽然创作者是如此精细和完美。

我们应该相信，创作者的这种文化底蕴，正是他对在领略博大精深的中华文化中的一次厚积薄发。

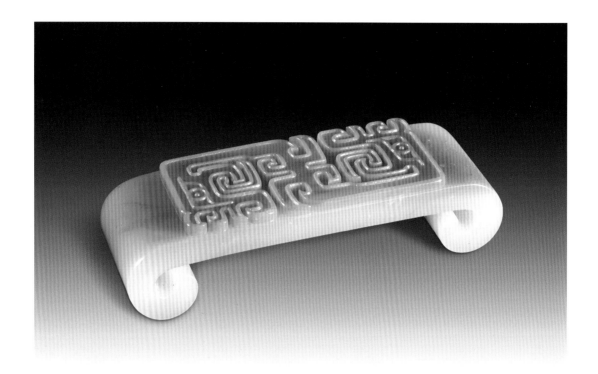

墨床

汶洋石

　　作品的博古纹线条如飞龙盘旋萦绕，吉祥如意的美好寓意如云状
环纹，层层叠叠，连绵不休。

　　即使是不常见的文玩器物，作者也赋予了它不一样的生命力。

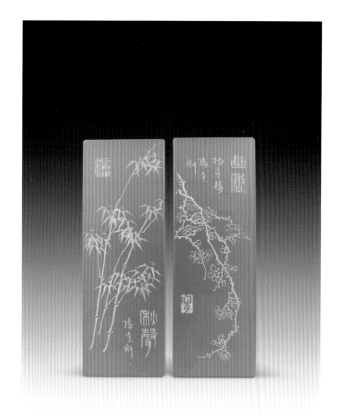

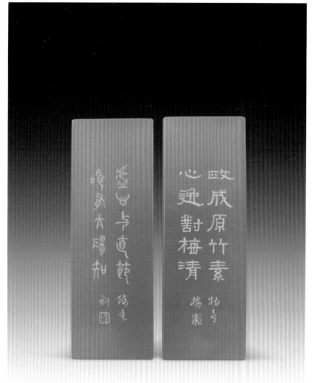

线雕梅竹图

丹东石

劲竹薄意文字章
高山石

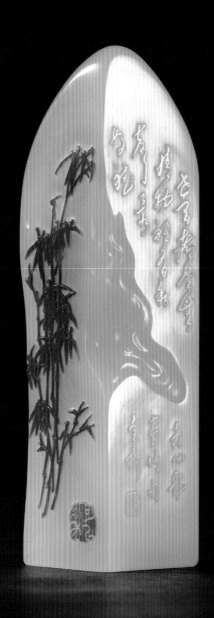

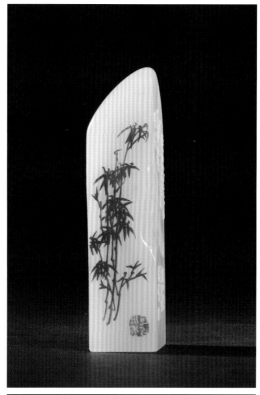

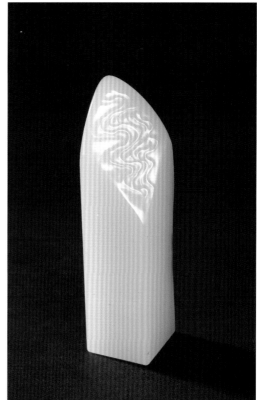

　　在石料的温润含蓄的渲染下，作者大胆地利用巧色，让竹子在作品上万古长青，体现了东方文化特有的韵味。

　　飘逸的书法，更是带着原始的冲动和热情，是发自内心虔诚的精神情感，给人活力和生机勃勃。

　　更让人赞叹的是石料两面的留白，留下了对艺术、对生活的无尽遐想。

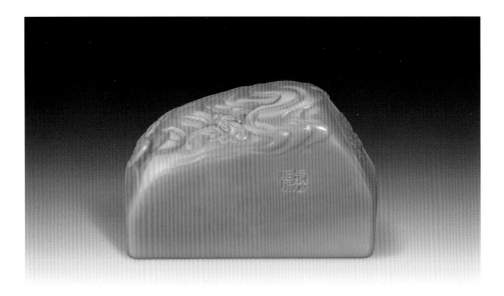

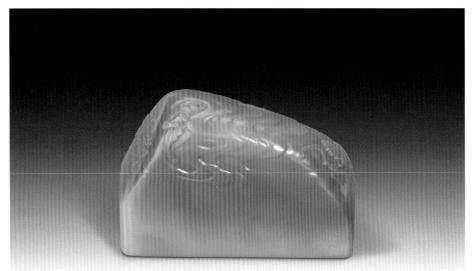

云福图扁章

山秀园石

　　整件作品优雅大方。

　　虽然只是在浅浅几刀，雕刻了淡淡的祥云等图案。然而越是简单的，越是寓意深刻。寥寥几刀云幅纹，蕴涵着中华民族的博大智慧和传统的文明。

　　在深深浅浅的线条和色泽之间，我们不仅看到了对梦想、对生活的热爱，而且还感受到了满满的祝福与希冀。

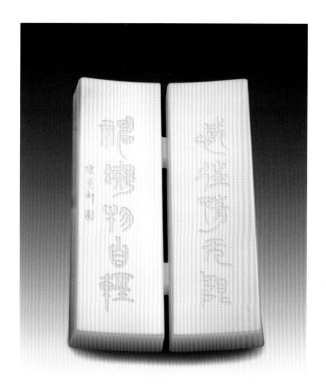

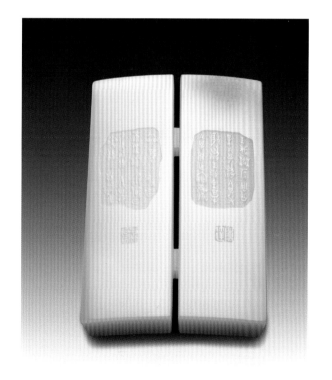

文字连体纸镇

汶洋石

　　这件作品里作者别出心裁，与竹雕技艺相结合，并借鉴牙雕的手法，将书法、印章等艺术移植到石料画面上，呈现出一种新的艺术境界。

　　这种强大的艺术感染力，是值得其他艺术家学习和借鉴的。

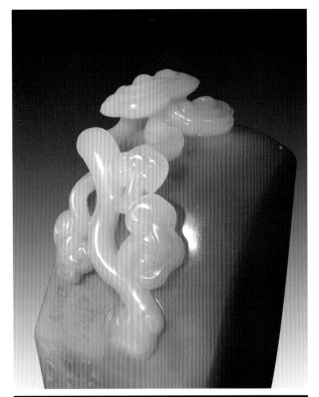

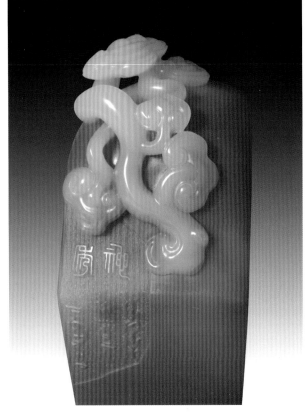

灵芝章

芙蓉石

灵芝仿佛已经鲜活，幻化成了如意的形态，又好像是在跳动的仙子。

寓意层层叠叠、却又简明真切：象征着长寿吉祥的灵芝，象征着吉祥幸福的如意，象征着安居乐业的仙子。

就如这件作品，简单，素雅，纯粹。

线雕梅鹤图
芙蓉石

图书在版编目（CIP）数据

陈达刻文玩 / 福建美术出版社编 . -- 福州 ： 福建美术
出版社， 2014.6
（寿山石名家绝活）
ISBN 978-7-5393-3131-7

Ⅰ . ①陈… Ⅱ . ①福… Ⅲ . ①寿山石雕－作品集－中
国－现代 Ⅳ . ① J323

中国版本图书馆 CIP 数据核字 (2014) 第 131369 号

撰　文：姚行亮

寿山石名家绝活——
陈达刻文玩

作　　者：福建美术出版社 编
出版发行：海峡出版发行集团
　　　　　福建美术出版社
社　　址：福州市东水路 76 号 16 层
邮　　编：350001
网　　址：http://www.fjmscbs.com
服务热线：0591-87620820（发行部）　87533718（总编办）
经　　销：福建新华发行集团有限责任公司
印　　刷：福建省金盾彩色印刷有限公司
开　　本：787×1092mm　　1/16
印　　张：4.5
版　　次：2014 年 9 月第 1 版第 1 次印刷
书　　号：ISBN 978-7-5393-3131-7
定　　价：49.00 元